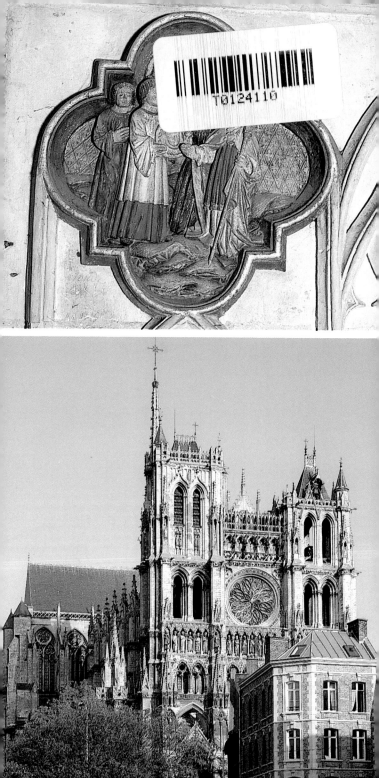

Einkünfte des Domkapitels auf spektakuläre Weise vervielfachen. Nicht unwesentlich tragen zudem die Kollekten und Gaben bei den Prozessionen des Johanneshauptes in den Pfarrgemeinden der Diözese zur Finanzierung des Neubaus bei; 3) Ein gewöhnlich auf 1218 datierter Brand schließlich scheint die Entscheidung zur Errichtung eines bedeutend größeren Neubaus beschleunigt zu haben. Ebenfalls nicht vergessen werden darf die ab dem Ende des 11. Jhs. eingeleitete Säkularisierung des Kapitels, die eine Umstrukturierung des Bezirks der Domherren und seine Einfriedung notwendig gemacht haben dürfte.

Die im Süden (rue Cormont) durch den Bezirk der Domherren und im Norden durch den Bischofspalast begrenzte, auf einer Erhebung über dem Tal der Somme errichtete, mächtige gotische Kirche ist die größte Kathedrale Frankreichs (Länge: 145 m), deren Gewölbehöhe (42, 30 m) nur noch von Beauvais übertroffen wird. Mit ihrem in nur ungefähr 80 Jahren ausgeführten Rohbau zählt sie ebenfalls zu den Bischofskirchen mit der kürzesten Erbauungszeit. Auch wenn wir kein Dokument über die ersten Jahre des Bauvorgangs besitzen, so wissen wir dennoch, daß die Arbeiten an der Ostseite des südlichen Querhausarms begannen und sich in der Folge in Richtung Mittelschiff und Chor (Arkaden) fortsetzten. Die systematische Analyse der Basenhöhen der Stützen scheint diese Bauabfolge zu bestätigen. Anhaltspunkte chronologischer Art veranschaulichen die folgende Baugeschichte: 1238-1241 wird das Hospital (hôtel-Dieu), das im Norden an die Kathedrale anschloß, in das Viertel Saint-Leu verlegt, um den Wiederaufbau der Kirche Saint-Firmin fast auf gleicher Höhe mit der Westfassade der Kathedrale zu ermöglichen. 1247 wird der Bischof Arnoul de la Pierre zwischen den Chorhauptstützen beigesetzt, woraus zu schließen ist, daß die Arbeiten in diesem Gebäudeteil bereits weit fortgeschritten sind. 1258 beschädigt ein Brand unbekannten Ausmaßes die Gewölbe der Chorumgangskapellen. Das Fehlen von Brandspuren an den Steinen in der Höhe des Triforiums führt zu der Annahme, daß jenes zu dieser Zeit noch nicht errichtet worden war. 1269 dagegen belegt der Versatz des Scheitelfensters die Vollendung von Triforium und Chorobergadenzone. Dendrochronologische Untersuchungen am Dachstuhl und den im Mauerwerk verbliebenen Holzresten der Leergerüste beweisen, daß das Kreuzrippengewölbe des Kirchenschiffs und des Chores erst zwischen 1285 und 1300 eingezogen wurde. Üblicherweise geht man von dem Jahr 1288, als im Mittelschiff das Labyrinth verlegt wird, als Datum für die Vollendung des Rohbaus aus.

Doch damit waren die Arbeiten nicht abgeschlossen. Von 1292 bis 1375 wird der ursprüngliche Plan eines siebenjochigen Langhauses mit einfachen Seitenschiffen durch den Anbau von Seitenkapellen — ihre Errichtung wird sowohl vom Bischof und dem Kapitel als auch von den wichtigsten Amienser Handwerkerzünften finanziert — grundlegend verändert. Ebenso werden Bekrönung der Fassadentürme und Querhausgiebel erst am Ende des 14. bzw. zu Beginn des 15. Jhs. im Flamboyantstil vollendet.

Bereits im 15. Jh. sind, aufgrund von Bauschäden an Chor und südlichem Querhausarm, die nur unzureichend durch einfache Strebebögen abgestützt waren, ausgedehnte Reparaturarbeiten nötig. Der Baumeister Pierre Tharisel, der ebenfalls auf der Baustelle der Kathedrale von Beauvais arbeitete, wird zwischen 1497 und 1500 damit beauftragt, das Querhaus und einen Teil des Chores in Höhe des Triforiums mit einem

3. Blick auf das Labyrinth von der Orgel aus.

4. Nordansicht.

3
4

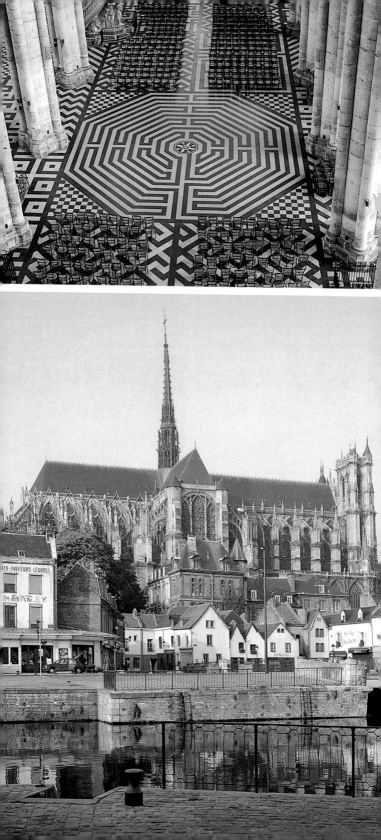

eisernen Ringanker zu umziehen, der heute noch vorhanden ist. An der Südseite des Chors verdoppelt er außerdem die Strebebögen und unterfängt eine der nördlichen Chorstützen.

1528 wird der mittelalterliche Glokkenturm über der Vierung durch Blitzschlag zerstört. Zwischen 1529 und 1533 errichten die Zimmermeister Louis Cardon und Simon Taveau den heutigen hohen Dachreiter unter Leitung Jean Bullants, dem Bruder des berühmten Architekten von Chantilly.

Im 17. und 18. Jh. verursachen heftige Stürme wiederholt schwere Schäden und zerstören einen Teil der mittelalterlichen Glasfenster. 1705 werden zwei Strebebögen des Chorhauptes sowie die Gewölbe des Umgangs und des Kapellenkranzes originalgetreu restauriert, 1760 zwölf Strebebögen und die Fialen der Fassade ausgebessert. Aber erst im 19. Jh. wird die Kathedrale unter Leitung der ersten Architekten der Denkmalpflege, Cheussey (1820-1847), Viollet-le-Duc (1849-1873) und Lisch (1873-1910), systematisch restauriert. Bei diesen Sanierungsarbeiten löst man Probleme des Wasserabflusses bei den Seitenschiffskapellen durch die Konstruktion bleiverkleideter sog. Knickdächer anstelle der Pyramidendächer. Gleichfalls werden die Überbauten — Strebebögen, Fialen, Brüstungen — fortlaufend instand gesetzt. Schließlich wird der Skulpturenschmuck, vor allem der Westfassade, einer vollständigen Restaurierung unterzogen. Hier arbeiten die Brüder Louis und Aimé Duthoit, die Viollet-le-Duc als "die letzten Bildhauer des Mittelalters" gerühmt hatte. Diese methodischen Instandsetzungsarbeiten setzen sich bis in die Gegenwart mit der heutigen, spektakulären Restaurierung der Westfassade fort, bei der zum ersten Mal in großem Maßstab Laserstrahltechnik zur Reinigung der Skulpturen zur Anwendung kommt.

Das Äußere

Trotz der unterschiedlich hohen Türme und des Eindrucks, die **Westfassade** ① von Amiens sei lediglich eine der nackten Wand vorgeblendete Struktur, stehen wir einer der vollkommensten sog. harmonischen Fassaden der gotischen Architektur gegenüber. Auffällig ist die Ausgeglichenheit zwischen horizontalen und vertikalen Linien, zwischen Schatten und Relief. Die tief eingeschnittenen Portalgewände werden von den darüberliegenden Vertikalen der Galerie mit Laufgang — die das Triforium des Langhauses ankündigt — und der Königsgalerie überragt, deren Figurenschmuck zum großen Teil im 19. Jh. nachgebildet wurde. Zum ersten Mal in der gotischen Architektur befinden sich die Skulpturen nicht nur an den Portalgewänden, sondern auch an den Vorderseiten der Strebebögen. Diese Lösung wird in der Folge an der Kathedrale von Reims wiederaufgenommen.

Die Fenstergeschosse der Türme — am Nordturm zu Beginn des 15. Jhs. vollendet — rahmen eine wundervolle hochgotische Fensterrose, die von zwei übereinanderliegenden Galerien bekrönt wird. Beide, *galerie des Sonneurs* und *galerie des Musiciens*, wurden im 19. Jh. von Viollet-le-Duc wiedererrichtet. Auf ihn geht ebenfalls die Neugestaltung des Vorplatzes der Kathedrale und das sog. "Haus der Schweizer" an der Nordostecke der Fassade zurück. Bis 1940 wurde der Vorplatz auf der Nordseite durch eine, nach dem Krieg nicht wiederaufgebaute Häuserzeile abgeschlossen.

Das **Mittelportal** ② ist dem Erlöser geweiht. Am Trumeaupfeiler befin-

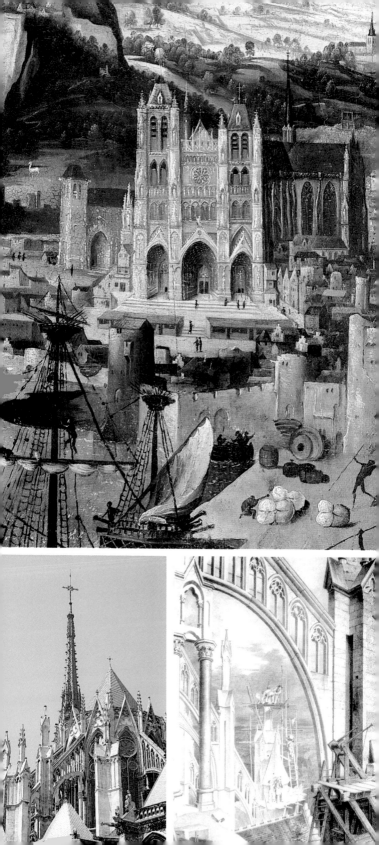

det sich die Statue des segnenden Christus, der sog. "Beau Dieu" ("Schöner Gott"), dessen unbewegte und hieratische Strenge durchaus an die Chartreser Säulenfiguren erinnert. Im Tympanon erblicken wir in vier Registern eine umfangreiche Darstellung des Jüngsten Gerichts: *Auferstehung, Scheidung der Auserwählten von den Verdammten, Christus als Weltenrichter, Erscheinung des Menschensohnes in den Wolken*. An den Gewänden sind die zwölf Apostel und die vier großen Propheten dargestellt. Zu den im 19. Jh. am wenigsten überarbeiteten Figuren zählen zur Linken Christi Jakobus d. Ä. mit seiner Pilgertasche und zu seiner Rechten, außer dem hoheitsvoll blickenden Hesekiel mit Schriftrolle, der hl. Philippus mit einem Stein als Symbol seines Martyriums. Die Sockelzone schmücken zwei Vierpaßreihen mit einander jeweils entsprechenden Darstellungen der Tugenden und Laster: Zur Linken Christi werden die *Stärke* durch eine gewappnete Figur mit Schwert und die *Furcht* durch einen vor einem Hasen fliehenden Mann verkörpert.

Das auch als Portal der "Muttergottes" ("Mère-Dieu") bezeichnete **Südportal** ③ ist Maria, der Schutzpatronin der Kathedrale, geweiht. Am Trumeaupfeiler befindet sich die Skulptur der Muttergottes mit Kind, dessen Kopf und rechte Hand im 19. Jh. erneuert wurden. Der Vergleich dieser strengen, dem Beau Dieu nahestehenden Madonna mit der sanft und ungezwungen wirkenden Vierge Dorée (im Gebäudeinnern) lassen die von den Bildhauerwerkstätten der Kathedrale im 13. Jh. schrittweise durchgemachte Stilentwicklung deutlich werden. An den Gewänden veranschaulichen Skulpturen oder Skulpturengruppen die Geschichte der Muttergottes. Zur Linken Mariä befinden sich die Gruppen der *Verkündigung* und des *Tempelgangs*. In den Vierpässen sehen wir Szenen des Alten Testaments — z. B. *Der Brennende Dornbusch* oder *Gideon und das Vlies* — sowie der *Kindheit Christi*. Im Tympanon sind *Marientod, Himmelfahrt* und *Marienkrönung* dargestellt. Die Restaurierung mit Laserstrahltechnik förderte an diesem Portal, außer den Resten von Polychromie, wieder den warmen Gelbton des aus den örtlichen Steinbrüchen des 13. Jhs. in den Tälern der Noye oder der Selle stammenden Kalksteins zutage.

Wie zahlreiche **Nordportale** an Kathedralfassaden ist auch dasjenige ④ in Amiens dem Leben lokaler Heiliger gewidmet. An erster Stelle steht am Trumeaupfeiler im bischöflichen Ornat der hl. Firminus. Das Tympanon zeigt die *Auffindung des Leichnams des hl. Firminus* und seine *Feierliche Überführung* in die Stadt. Die Gewände veranschaulichen das Leben von Amienser Heiligen: Zu sehen sind u. a. die Einsiedler aus dem Noyetal, Ulphia und Domitius oder die ihr Haupt in Händen tragenden hl. Märtyrer Acius und Acheolus. In den Vierpässen der Sockelzone befinden sich, einem geläufigen Modell folgend, das sich sowohl in Senlis und Chartres wie auch in Straßburg findet, Tierkreiszeichen und Monatsbilder. Die oftmals amüsante Schlichtheit und Ungezwungenheit der Skulpturen mindert in keinster Weise ihre Bedeutung als dokumentarische Zeugnisse für Landwirtschaft und Handwerk in der Picardie im 13. Jh. Besonders hervorzuheben wäre hierbei der Weinanbau, die Heu- bzw. Getreideernte sowie die Wollspinnerei.

An der Nordwestecke der Westfassade wurde um 1375, zur Zeit des damaligen Bischofs von Amiens, Kardinal de la Grange († 1402), ein kreuzförmiger **Strebepfeiler** ⑤ errichtet, um den von dem Geläut der großen Glocke erschütterten Nordturm abzustützen. Diesen Stre-

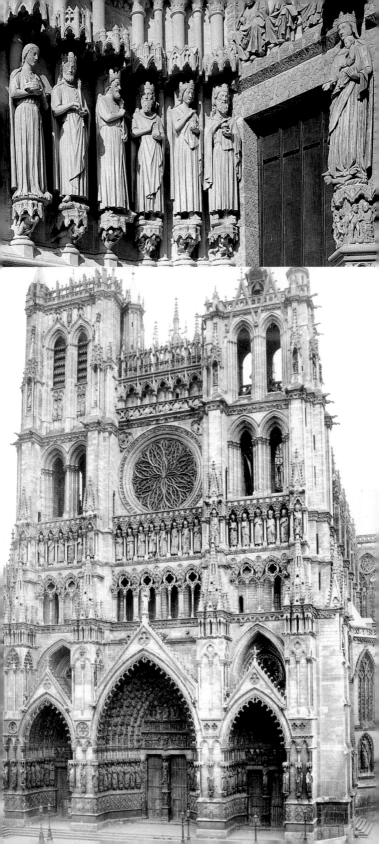

bepfeiler schmücken, außer den Figuren der Muttergottes mit Kind und Johannes d. T., eine Reihe von Skulpturen der Hauptakteure des Hofes in dieser Zeit: Dargestellt sind neben König Karl V., dem Dauphin Karl (der spätere Karl VI.) und seinem Bruder, Louis d'Orléans, der Kammerherr Bureau de la Rivière und nicht zuletzt der an seinem Hut erkennbare Kardinal de la Grange. Auf diesen Prälaten geht ebenfalls die Stiftung zwischen 1373 und 1375 der beiden ersten Langhauskapellen auf der Nordseite zurück.

Das im Vergleich zu den anderen Zugängen bescheidener gestaltete **Portal des Nordquerhauses** ⑥ besitzt am Trumeaupfeiler die Statue eines Bischofs, der in der Regel als hl. Honoratus gedeutet wird. Diese Skulptur, die sich ursprünglich am Trumeau des Südquerhauses befand, soll nach der Aufstellung der Vierge Dorée an die Nordseite versetzt worden sein. Bemerkenswert ist das Tympanon aufgrund seiner Verglasung und des außerordentlichen, dreistrahligen Maßwerks im Rayonnantstil. Dieses Portal führte ehemals zum Eingang des Bischofspalastes, dessen aus Ziegeln und Stein errichteter Westflügel (17. Jh.) an der Nordseite der Kathedrale liegt.

Vom Hof des früheren Bischofsitzes aus eröffnet sich ein schöner Blick auf die **Nordseite der Kathedrale** ⑦, vor allem auf den Nordquerhausarm und die Strebebögen des Chores. Die im Laufe des 17. Jhs. unter den Bischöfen Lefèvre de Caumartin und François Faure — ihnen verdanken wir auch die Errichtung 1684 des den Palast abschließenden ovalen Vorraums — neu erbaute bischöfliche Residenz erhielt nach einem verheerenden Brand im Jahre 1760 unter dem Bischof de la Motte eine vollständig neue Ausstattung.

Bis zum Ende des 18. Jhs. wurde die **place Saint-Michel** ⑧, auf der heute die Statue des Einsiedlers Petrus steht, gänzlich von Häusern und der kleinen Pfarrkirche Saint-Michel (1802 zerstört) eingenom-

men. Viollet-le-Duc, der, um den Plänen zur völligen Isolierung der Kathedrale Einhalt zu gebieten, gleichzeitig die Katechismuskapelle an der Nordseite des Chores errichtete, ließ diesen Platz, von dem aus sich der Blick auf das ausgreifende Chorhaupt und seine sieben Kranzkapellen eröffnet, um 1850 einebnen. Die im Vergleich viel weiter vorspringende Achskapelle ist Maria geweiht und wird durch Sitzstatuen von Königen, Vorfahren der Muttergottes, bekrönt. Der buchstäbliche Wald der teilweise als Maßwerkbrücken ausgebildeten Strebebögen, durch den die Pyramidaldächer optisch mit der durch Wimperge gegliederten Chorbrüstung verbunden werden, schafft den Eindruck majestätischer Leichtigkeit und unterstreicht gleichzeitig die technische Meisterleistung des Baumeisters. Beherrscht wird das Ganze von dem im 16. Jh. errichteten, bleiverkleideten Dachreiter (Höhe: 112, 70 m).

Durch die bis ins 18. Jh. durch Gitter verschlossenen Zugänge zur rue Cormont gelangte man in den **Bezirk der Domherren** ⑨. Begrenzt wurde jener an der Südostecke der Kathedrale durch den Kreuzgang und die sog. Kapelle der Toten, deren Name auf Darstellungen eines Totentanzes an den Kreuzgangwänden zurückgehen soll. Eine Vorstellung von diesem heute zerstörten Kapitelkreuzgang, dem weiter nördlich gelegen ein zweiter Kreuzgang entsprach, vermittelt die durch Viollet-le-Duc errichtete Galerie an der Nordseite der Kapelle. Letztere wurde ebenfalls von diesem Architekten stark restauriert. Die

10. Mittelportal: Beau Dieu.

11. Nördlicher Strebepfeiler: König Karl V.

12-13. Vierpaß mit der Darstellung des Königs Salomo bei Tisch: Vor und nach Reinigung.

14. Vierpaß am Marienportal.

10	11
12	13

14

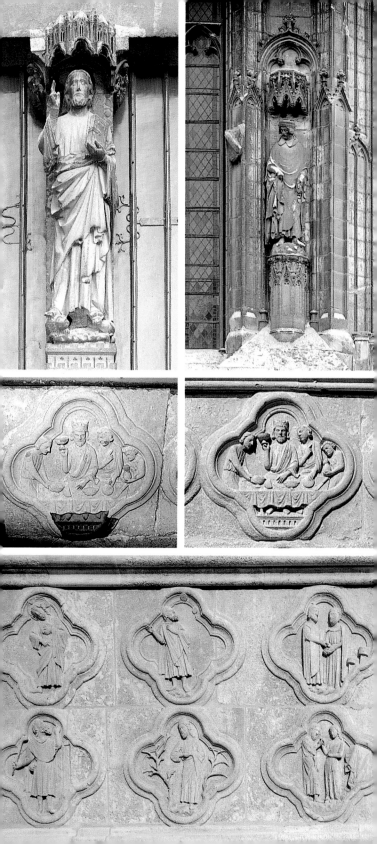

Häuser der Domherren lagen zu beiden Seiten der rue Cormont, vor allem an der rue Victor Hugo, der rue Robert-de-Luzarches und der rue Porion.

Seit der Verbreiterung 1877 der rue Robert-de-Luzarches (ehemals rue du Cloître Saint-Nicolas) bietet sich von hier ein eindrucksvoller Blick auf das dem hl. Honoratus geweihte Portal des Südquerhausarms. Bekannt ist diese Pforte unter dem Namen **Portal der Vierge Dorée** (10), aufgrund der Trumeaufigur — es handelt sich um einen Abguß, das Original befindet sich im Inneren der Kathedrale —, die eines der Meisterwerke der Amienser Skulptur aus der Mitte des 13. Jhs. darstellt. Auf dem Türsturz sind die Apostel zu erkennen, darunter ein schön gearbeiteter hl. Jakobus. Das Tympanon zeigt Szenen aus dem Leben des hl. Honoratus. Man sieht neben mehreren seiner Wundertaten auch die berühmte Episode jenes wundertätigen Kruzifixus', der sich, als die Reliquien des hl. Bischofs vorbeigetragen wurden, verneigte (der Kruzifixus befindet sich im Inneren der Kathedrale). Über dem Portal sehen wir eine große Fensterrose mit Flamboyantmaßwerk, die von einem besonders gut erhaltenen Rundbogen in Form eines Glücksrads gerahmt wird. Auch der ganz im Flamboyantstil ausgebildete Giebel dieses südlichen Querarms (14. oder 15. Jh.) ist mit Statuen geschmückt.

Mehrere Seitenschiffskapellen wurden von maßgeblichen Amienser Zünften gestiftet. So z. B. die **Nikolauskapelle** (11), wo unterhalb des Heiligen, die Figuren der Stifter, die Amienser Färberwaidhändler, zu erkennen sind. Im Mittelalter gründete sich der Reichtum des Amienser Handels auf den Anbau von Färberwaid, einer Pflanze, deren blauer Farbstoff zur Stoffärbung verwendet wurde. Diese einzige mittelalterliche Figurengruppe von Waidhändlern stellt die beiden Personen mit Säcken voller Färberkraut zu ihren Füßen dar. Gegenüber der rue

Porion gelangt man durch eine dem hl. Christophorus geweihte Pforte in die **erste südliche Seitenschiffskapelle** (12). Die Schrägaufstellung von Figuren des Schutzpatrons der Reisenden — in Amiens ist die Heiligenfigur von beachtlicher Größe — findet sich im allgemeinen an Pilgerkirchen (man begegnet ihr ebenfalls in Rue wieder). Von dieser Stelle aus läßt sich ebenfalls gut die längsrechteckige Anlage der Türme erkennen, die wichtigste Besonderheit der Amienser Fassade. Sie gab zu zahlreichen Hypothesen Anlaß, darunter der einer Planänderung während der Erbauung der Fassade.

Das Innere

Sogleich beeindruckt das **Mittelschiff** (13) (Breite: 14,60 m; Gewölbehöhe: 42,30 m) durch harmonische Leichtigkeit und Klarheit der Linienführung.Trotz der relativen Zierlichkeit der Stützen entsteht der Eindruck von Monumentalität; hinzu kommt die Wirkung der großzügigen Obergadenfenster, die den Raum seit dem Verlust der farbigen Glasfenster im 18. und 19. Jh. mit Licht durchfluten. Diese Helligkeit wird heute noch verstärkt durch den indirekten Lichteinfall aus den Langhauskapellen, die im ursprünglichen Plan Robert de Luzarches nicht vorgesehen waren. Die Stützen zeichnen sich durch Standardisierung der Basen und des Steinversatzes aus, was für die Amienser Baustelle im 13. Jh. eine Rationalisierung der Steinmetzarbeit durch "Vorfertigung" der Blöcke auf der

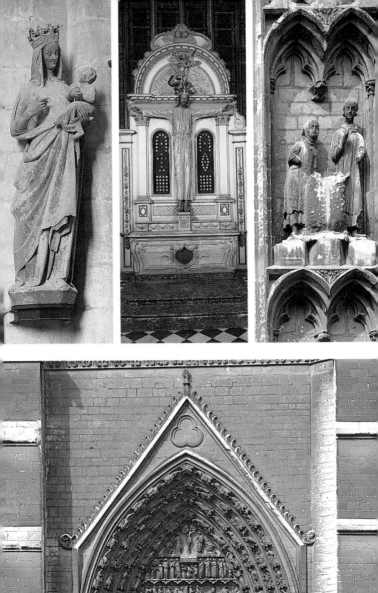
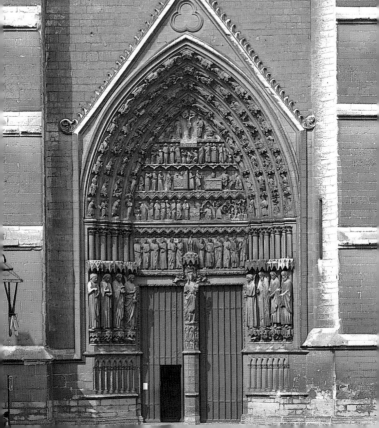

Baustelle belegt. Die Rundpfeiler mit ihrem zylindrischen Kern und Vorlagen in den Hauptachsen bündeln die architektonischen Kraftlinien und lassen die Stützen leichter erscheinen.

Der *innere Wandaufbau der Kathedrale* (14) veranschaulicht die von den gotischen Baumeistern zwischen der Mitte des 12. und dem Beginn des 13. Jhs. durchgemachte Entwicklung hinsichtlich der Ausgewogenheit der Raumvolumen und der Abstützungstechnik. Im Gegensatz zu den ersten Kathedralen der Picardie (Noyon, Laon, Senlis) haben wir es hier nicht mehr mit einer vier-, sondern mit einer dreizonigen Wandgliederung aus Arkaden, Triforium und Obergadenfenstern zu tun. Der Wegfall der Emporen, durch den die hoch aufsteigende Vertikale betont und die Struktur bedeutend aufgelockert wird, wurde durch das Abstützen der Traufseitenmauern mit Strebebögen ermöglicht. Dieser dreigeschossige Wandaufbau läßt somit reichlich Licht durch die Obergadenfenster einfallen. Ein Mauerband mit einem bildhauerisch äußerst fein ausgearbeiteten Pflanzenornament verläuft unterhalb des nicht durchlichteten Triforiums, das mit seinen Drillingsarkaden unter einem Entlastungsbogen eine neue Gestaltungsform dieser Geschoßzone darstellt. Die mit Schaftringen versehenen Dienste, die die Joche einer strengen rhythmischen Gliederung unterwerfen, betonen zusätzlich die in die Höhe strebende Architektur.

Außer in der Vierung und in einigen Kapellen besitzt die Kathedrale schmalrechteckige, 4-teilige Kreuzrippengewölbe. Auch dies zeugt von der allgemeinen Erleichterung der Struktur — Aufgabe des 6-teiligen Gewölbes und der Differenzierung zwischen starken und schwachen Stützen —, durch die der Eindruck harmonischer Leichtigkeit bedingt wird. Das *Gewölbe des Mittelschiffs* (15) besitzt noch teilweise den ockergelben, vielleicht mittelalterlichen Verputz.

Die östlichen Kapellen des Langhauses werden an ihrer Ostseite durch offenes Maßwerk (16) aus zwei von einem Okulus bekrönten Spitzbogenlanzetten begrenzt. Es handelt sich hierbei um die ursprünglichen Fenster des Querhauses vor Errichtung der Kapellen, an deren Seitenwänden sich noch deutlich die Form der Strebepfeiler ablesen läßt, die die Seitenschiffe stützen. Ebenfalls erkennbar geblieben ist die Verlängerung des Mauerwerks dieser Strebepfeiler nach Süden bzw. Norden zur Schaffung der Seitenwände der Kapellen am Ende des 13. und im 14. Jh.

Die 70 m breiten *Querhausarme* in Amiens (17) besitzen, wie in Reims und Chartres, Seitenschiffe. Die Stilentwicklung läßt sich besonders am Triforium ablesen: Auf der Langhausseite ist es noch fensterlos, während es auf der Nord-, Süd- und Ostseite des Querhauses durchlichtet wird. Eine vergleichbare Entwicklung findet sich ebenfalls in der Lichtgadenzone. Die beiden äußerst imposanten Maßwerkrosen im Nord- bzw. Südquerarm zählen zu den bedeutendsten Beispielen im Rayonnantstil.

Das *Vierungsgewölbe* (18) gehört zu den ältesten Beispielen eines Gewölbes mit Nebenrippen (Lierne und Tiercerone) in den gotischen Kathedralen Frankreichs. Es wurde wie auch fast alle übrigen Gewölbe im letzten Viertel des 13. Jhs. eingezogen und lehnt sich an Vorbilder aus England an, wo vielteilige Rippengewölbe dieser Art bereits ab der 1. Hälfte des Jahrhunderts bezeugt sind. Die mächtigen Bündelpfeiler der Vierung sind durch Eisenverankerungen verstärkt, die die Konsolidierungsarbeiten vom Ende des 15. Jhs. veranschaulichen.

Vom südlichen Querarm aus fällt der Blick in den *Chor* (19) , seine

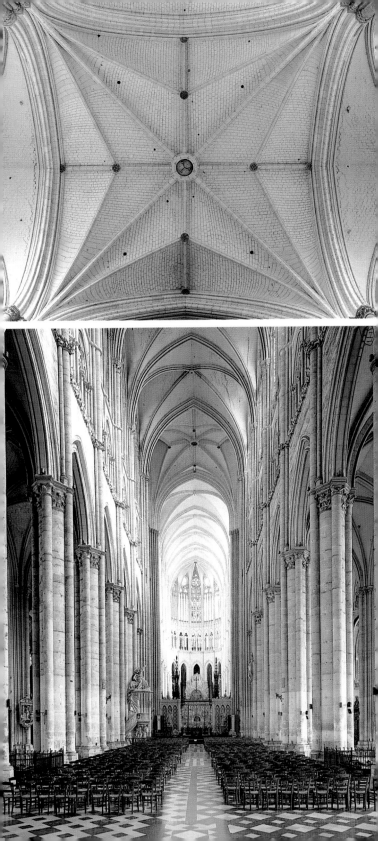

Seitenschiffe, die Kapellen sowie auf die Schranken, welche jenen früher dem Domkapitel vorbehaltenen Raum begrenzen. Das durchlichtete Triforium und die Hochchorfenster sorgen für reichlichen Lichteinfall, der allerdings durch die zum Teil im Lichtgaden versetzten Scheiben des 13. Jhs. gedämpft wird. Eine größere Bedeutung als im Langhaus kommt der Ausschmückung zu; besonders in der Triforiumszone mit ihren feingearbeiteten, kleinen, krabbenbesetzen Wimpergen sowie den Kapitellen der Pfeilervorlagen und ihrem Repertoire an Pflanzenornamenten.

Durch die Blendarkatur mit Kleeblattbogen, die sich im unteren Bereich über alle Innenwände der Kathedrale zieht, werden, wie in vielen Gebäuden der Zeit, auch die Sockelzonen der Kapellenwände, rhythmisch gegliedert. Das Halbrund des *Chorumgangs* (20) zeugt von der technischen Bravour des Baumeisters bei der Ausführung der kantonierten Pfeiler der Umgangskapellen und der Arkaden des Chorhaupts mit ihren eindrucksvollen Spitzbögen. Die Sockelarkaturen an der Nordwand der Kapelle Notre-Dame de Pitié werden durch zwei heute vermauerte Pforten unterbrochen. Die erste und breiteste führte in die ehemalige Sakristei (um 1860 abgerissen), die zu Beginn des 19. Jhs. anstelle eines zweigeschossigen 1759 abgebrochenen Vorgängerbaus errichtet worden war. In diesem wahrscheinlich aus dem Mittelater stammenden Bau wurde neben dem Reliquienschrein des hl. Firminus, das von den Pilgern aufs höchste verehrte Haupt Johannes' d. T. verwahrt. Dies erklärt auch die zu Beginn des 16. Jhs. entstandenen Flachreliefs mit Szenen aus dem Leben des "Wegbereiters Christi" an der Nordseite der Chorschranken, wo die Pilgermassen sich in das Schatzhaus begaben. Die zweite, sehr schmale und schmucklose Pforte führte früher in einen Gang, der die Kathedrale mit den Gemächern des Bischofs verband.

Aus dem nördliche Chorseitenschiff gelangen wir in die Vierung, von wo aus sich die eindrucksvollste Sicht auf die Glasfenster des Querhauses und des Chors eröffnet.

Die Glasfenster

Das Programm der mittelalterlichen Glasfenster der Kathedrale hat seit dem 17. Jh. durch Veränderungen und Verstümmelungen stark gelitten: 1) Aufeinanderfolgende Zerstörungen im 17. und 18. Jh. durch mehrere Orkane bzw. Explosionen von Pulvermühlen; 2) Herausnahme von farbigen Glasfenstern zwischen 1760-1780 im Zuge der von den Domherren begonnenen Neuausgestaltung der Kathedrale; 3) Restaurierungsarbeiten des 19. Jhs.; 4) Vernichtung eines Teils der alten, 1918 herausgenommenen Scheiben des Chors infolge eines Brandes im Jahre 1921. Diesen zahlreichen Veränderungen zum Trotz — und auch wenn nur noch Fragmente der Glasfenster des 16. Jhs. erhalten sind, die in den Bordüren der Triforiums- und der Chorfenster Wiederverwendung fanden —, sind in Querhaus und Chor der Kathedrale noch Reste der ikonographisch reichen Zyklen des Mittelalters vorhanden.

Von der Vierung aus erblickt man sowohl die Fensterrosen in den Querarmen als auch das mit dem Datum 1269 versehene Scheitelfenster im Hochchor (*Fenster 200*) mit der Darstellung der Stiftung eines Glasfensters für die Muttergottes durch den Bischof Bernard d'Abbeville. Die südliche Querhausfensterrose (*Fenster 322*) mit Maßwerk im Flamboyantstil besitzt nur noch kümmerliche Reste ihrer Verglasung des 15. und 16. Jhs. Die im 14. Jh.

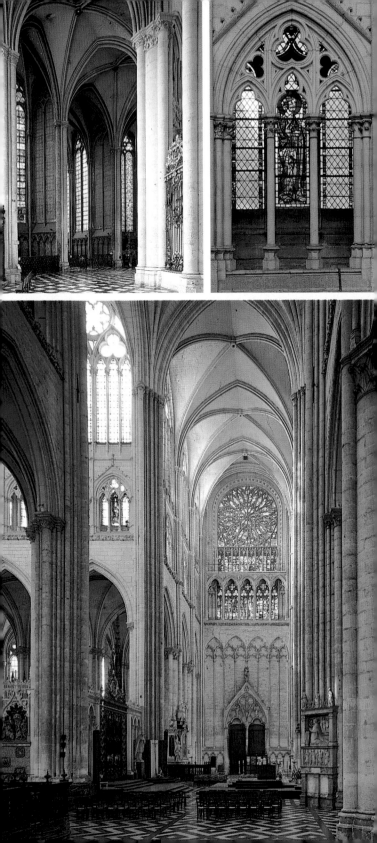

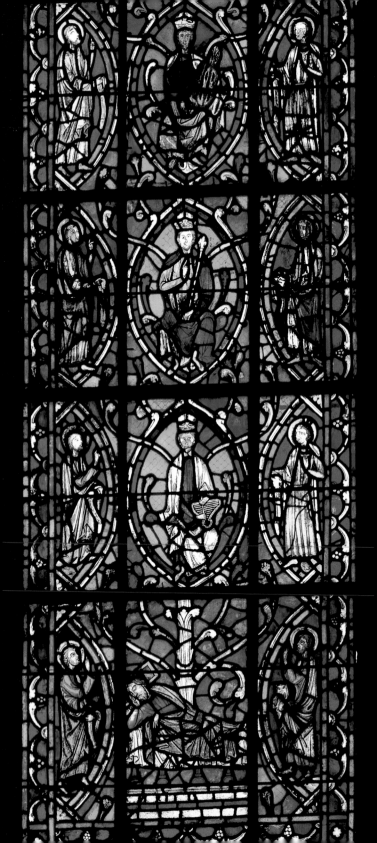

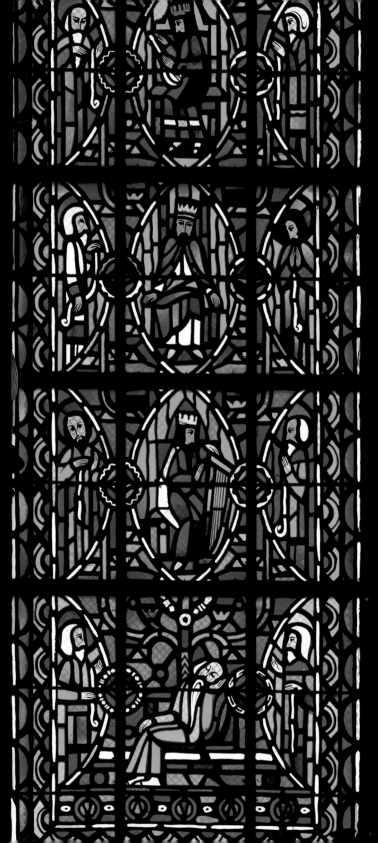

entstandene Nordrose (*Fenster 321*) dagegen, deren Mitte ein fünfarmiger Stern ausfüllt, hat einen Teil ihrer ursprünglichen Gläser bewahrt; das gleiche gilt für das darunterliegende Triforiumsgeschoß, wo verschiedene Fragmente von Figuren (Petrus, Paulus, Muttergottes) neu eingesetzt worden sind.

In den Fenstern der Triforiumszone des Chors befindet sich eine Reihe von großen Standfiguren. Es handelt sich bei ihnen um Patriarchen, Propheten, Apostel und Diözesenheilige, die der Muttergottes, Schutzpatronin der Kathedrale, ihre Huldigungen darbringen. Trotz starker Restaurierungen haben sich unter ihnen noch einige sehr majestätisch wirkende Figuren — z. B. der hl. Jakobus d. J. (*Fenster 107*) oder der hl. Paulus (*Fenster 117*) — aus dem 13. Jh. erhalten. Im Scheitelfenster (erste Lanzette, *Fenster 100*) trägt der hl. Firminus sein mit einer Mitra bekröntes und von einem Nimbus umgebenes Haupt in Händen.

Die Fenster der Chorumgangskapellen bieten ein ebenso reiches wie zusammengewürfeltes Bild der mittelalterlichen Glasmalereien der Kathedrale. Diesen alten Bestand ergänzen Gläser aus dem 19. und 20. Jh. In der Kapelle des hl. Franziskus von Assisi befindet sich (*Fenster 14*) ein wundervoller Jessebaum aus dem 13. Jh., den die von Jeannette Weiss-Grüber entworfenen Scheiben auf harmonische Weise vervollständigen. Letztere führte ebenfalls die Restaurierung des Jessebaums durch. Diese Eingriffe sind Teil eines Gesamtprogramms zur Wiedereinsetzung der mittelalterlichen Glasscheiben, die auf die verschiedenen Chorumgangskapellen verteilt sind oder heute noch im Forschungslabor der Denkmalpflege (Schloß Champs-sur-Marne) lagern.

Die Herz-Jesu-Kapelle und die benachbarte Scheitelkapelle (*Fenster 0 bis 6, 8, 10 und 12*) besaßen vor dem Ersten Weltkrieg Glasfenster des 13. Jhs. mit Darstellungen — vor allem in der Herz-Jesu-Kapelle

— der Geschichte der hl. Jakobus und Ägidius. Diese 1918 herausgenommenen Fenster wurden teilweise bei dem Brand der Werkstatt Socard 1921 zerstört. Als Ersatz schuf der Pariser Glasmeister Jean Gaudin 1932-1933 eine Reihe ungegenständlicher Fenstermalereien in warmen Farbtönen nach den Kartons des Malers Jacques Le Breton, der zur gleichen Zeit für Gaudin ebenfalls einige der Mosaike der Basilika in Albert (Somme) entworfen hatte.

Die Kapelle der hl. Theudosia, die 1854 durch Viollet-le-Duc neu ausgestaltet wurde, um die, auf Veranlassung des Kaiserpaares sowie des Bischofs von Amiens, Mgr. de Salinis, aus Rom überführten Reliquien der Heiligen aufzunehmen, besitzt in ihrem linken Fenster (*Fenster 11*) Scheiben des Malers Alfred Gérente aus dem Jahre 1854. Dargestellt sind die Hauptepisoden des Lebens der heiligen Märtyrerin, die der Überlieferung zufolge in Amiens geboren wurde. In den unteren Registern befinden sich die Stifter dieses Fensters: Napoleon III., Kaiserin Eugénie, der Amienser Bischof und Papst Pius IX. Im rechten Fenster (*Fenster 7 und 9*) wurden Scheiben des 13. Jhs. versetzt, die in erster Linie die Geschichte der hl. Firminus und Honoratus veranschaulichen. In den unteren Registern stellen zwei stark angegriffene Gläser des 13. Jhs. die Amienser Spinner und Weber dar. Sie verdeutlichen die finanzielle Beteiligung dieser Zünfte bei der Ausgestaltung der Chorumgangskapellen (die Benennung der Scheitelkapelle, Notre-Dame-Drapière, verweist auf die Tuchmacherzunft). Diese beiden Scheiben sind von

26. *Scheitelfenster: Bernard d'Abbeville stiftet der Muttergottes ein Glasfenster, 1269.*

Vorhergehende Doppelseite:

24. *Jessebaum, 13. Jh.*

25. *Jessebaum, 20. Jh.*

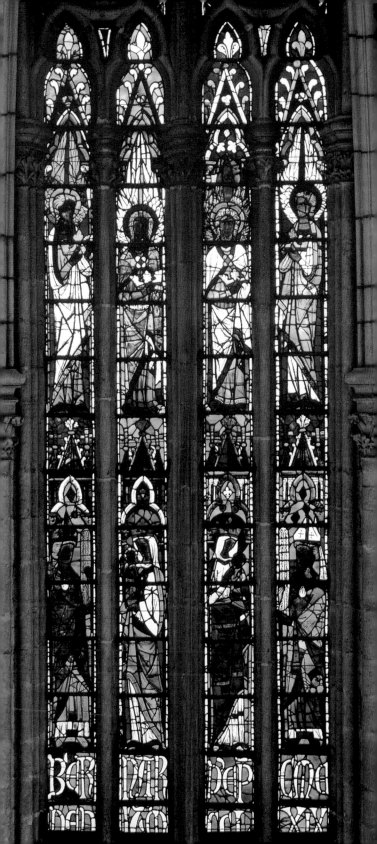

unschätzbarem dokumentarischen Wert; in der Tat handelt es sich hier um die älteste bekannte Ikonographie der Textilwirtschaft, vor allem der Weberei, in der Picardie.

Ausstattung

Die Kathedrale von Amiens hat einen Großteil ihrer oftmals jahrhundertealten Ausstattungen und Kunstwerke bewahrt. Da nur wenige Kircheneinrichtungen dieserart unversehrt erhalten sind, präsentiert sich uns hier ein um so wertvolleres Zeugnis der Kunstgeschichte vom 13. Jh. bis heute. Die Werke stammen hauptsächlich von regionalen Meistern oder Werkstätten, deren Namen in die Geschichte der Grabmalskunst, der Bildhauerei, der Malerei und des Kunstschmiedehandwerks eingegangen sind.

Begeben wir uns durch das Firminusportal in das Langhaus.

Im Zentrum des 3. Jochs zwischen zwei Pfeilern, die das Langhaus vom Seitenschiff trennen, fällt unser Blick auf zwei Grabmäler (1). Im Süden das **Grab Evrard de Fouilloys**, Bischof von Amiens zwischen 1211 und 1222, der 1220 den Grundstein der Kathedrale legte. Im Norden das **Grab des Goeffroy d'Eu**, Bischof von Amiens zwischen 1222 und 1236, unter dem der Bau fortgeführt wurde. In bischöflichem Ornat mit Mitra und Krummstab erteilen die beiden Liegefiguren (*gisants*), deren Augen geöffnet sind, den Segen. Sie befinden sich unter einer prächtigen Architektur, die das Himmlische Jerusalem versinnbildlicht. Ihre Füße ruhen auf symbolischen Tieren. Eine Grabinschrift auf der umlaufenden Bronzeleiste erinnert an die guten Eigenschaften der beiden Prälaten. Solche für Frankreich fast einzigartigen *gisants* finden sich auch im übrigen westlichen Europa in dieser Zeit nur äußerst selten.

Im Langhaus auf der Höhe des 4. und 5. Jochs bemerken wir im Plat-tenbelag des 19. Jhs. das 1288 verlegte und 1894 originalgetreu wiederhergestellte achteckige **Labyrinth** (2). Die 234 m lange Weglinie führt zu dem Mittelstein, dessen Inschrift der Grundsteinlegung der Kathedrale, der Namen der Könige, des Gründerbischofs und der drei aufeinanderfolgenden Architekten gedenkt. Der originale, in der Revolution beschädigte Stein befindet sich heute im Musée de Picardie. Wie in Chartres, Reims, Sens und Saint-Quentin fordert dieser sog. "Weg nach Jerusalem" die Gläubigen zu Gebet und Wallfahrt auf.

Ganz in der Nähe auf der linken Seite befindet sich die hölzerne, in Weiß und Gold gehaltene, monumentale **Kanzel** (3), die 1773 von zwei Amienser Künstlern — der Holzschnitzer Jean-Baptiste Dupuis schuf sie nach Plänen Pierre-Joseph Christophles — ausgeführt wurde. Die die Kanzel tragenden Kolossalfiguren stellen die drei theologischen Tugenden, Glaube, Hoffnung und Liebe, dar.

Drehen wir uns hier um, so haben wir den besten Blick auf die **Orgel** (4). Die Orgelempore entstand im 15. Jh. dank einer Stiftung des Steuereinnehmers Alphonse le Mire und seiner Gemahlin Massine de Hainaut. Sie ist mit Schnitzereien im gotischen Flamboyantstil verziert. Das große Orgelgehäuse und das Spielwerk wurden 1549 bzw. 1620 ausgeführt. Das 1877 und 1889 von Cavaillé-Coll restaurierte Instrument wurde in der Folge durch die Straßburger Werkstatt Roethinger verändert. Es besitzt 58 Register und wurde am 15. 5. 1938 durch Marcel Dupré eingeweiht.

*Begeben wir uns nun in den südlichen Querhausarm. Nach dem **Grabmal des Domherrn Claude Pierre** (5),*

27. Orgel.

28. Labyrinth.

29. Kanzel.

27 | 28
29

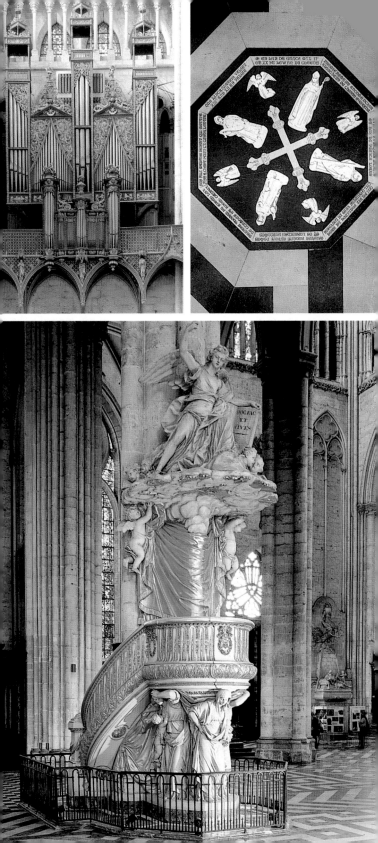

einem von Nicolas Blasset in der 2. Hälfte des 17. Jhs. in weißem Stein ausgeführten Werk, bemerken wir auf der rechten Seite eine **Reihe von steinernen, polychromen Hochreliefs** ⑥. Sie entstanden 1511 und veranschaulichen in vier Szenen eine Episode aus dem *Leben des Jakobus d. Ä.*, der entlang der Pilgerwege nach Santiago de Compostela verehrt wird.

Unterhalb dieser Reliefs sind Tafeln aus schwarzem Marmor (1648) angebracht, die das Leben der Muttergottes darstellen. Auf ihnen lesen wir die Namen der von 1389 bis 1729 aufeinanderfolgenden Meister der sog. Puy-Bruderschaft, deren Mitglieder jedes Jahr am 2. Februar ihren Meister wählten. Dieser stiftete zu diesem Anlaß der Kathedrale eine Skulptur, ein Gemälde oder eine Goldschmiedearbeit. Einige dieser Skulpturen, vor allem diejenigen des Nicolas Blasset, sind heute noch *in situ* zu sehen. Dahingegen besitzt das Musée de Picardie die wenigen noch erhaltenen Gemälde (mit ihren geschnitzten Rahmen), die im Französischen unter der Bezeichnung "Puys" bekannt sind. Die **Holztäfelung** und die **Beichtstühle** des 18. Jhs. ⑦ in der Ecke stammen aus der früheren, nach der Revolution zerstörten Kirche Saint-Firmin-en-Castillon.

Östlich der Pforte befindet sich die **Petrus-und-Paulus-Kapelle** ⑧, deren Retabel durch zwei Steinfiguren der hl. Petrus und Paulus von Jean-Baptiste Dupuis (1749) eingerahmt wird. Das Altarblatt mit der Darstellung der *Anbetung der Könige* wird Ignace Parrocel (1667-1742) zugeschrieben. Am linken Pfeiler dieser Kapelle können wir die elegante Statue der *Vierge Dorée* bewundern, die sich am nahen Trumeaupfeiler befand und nach ihrer Abnahme (1980) 1995 restauriert wurde. Ihr leicht geschwungener Stand wird zu einem der charakteristischen Merkmale der Figuren der Muttergottes mit Kind im 14. und 15. Jh.

Eingangs des südlichen Chorseitenschiffes befindet sich die **Kapelle Notre-Dame du Pilier rouge** ⑨, früher Sitz der Puy-Bruderschaft. Der Altar als Ganzes aus dem Jahre 1627 ist ein Werk Nicolas Blassets. Das Altarblatt mit der *Himmelfahrt Mariä* stammt von François Francken d. J. (1581-1642). Die Figur der Notre-Dame du Puy, flankiert von David und Salomo, bildet den oberen Abschluß des Retabels. Zwei weitere Skulpturen rahmen das Bild ein: Rechts Judith, links die hl. Genovefa, ein Werk von Cressent, das aus einem benachbarten Kloster stammt und bei einer Revolutionsfeier 1793 die Figur der "Freiheit" verkörperte.

Bevor wir uns in den Umgang begeben, verweilen wir vor dem abgeschlossenen Bereich der Stille und des Gebets, Chor und Sanktuarium, die heute dem Gottesdienst vorbehalten sind. Wir bleiben vor der der **westlichen Chorschranke** ⑩ stehen. Der aus der Erbauungszeit der Kathedrale stammende polychrome steinerne Lettner mit Szenen aus dem Leben Christi wurde 1755 abgebrochen, um der heutigen Schranke Platz zu machen. Ihre Gitter, deren Entwurf auf Michel-Ange Slodtz (1705-1764) zurückgeht, wurden von dem unter dem Namen Vivarais bekannten Kunstschlosser Jean Veyren ausgeführt. Eingerahmt werden sie auf der rechten Seite von der monumentalen Statue des hl. Karl Borromäus — ein Werk des Jean-Baptiste Dupuis aus dem Jahre 1755 — und

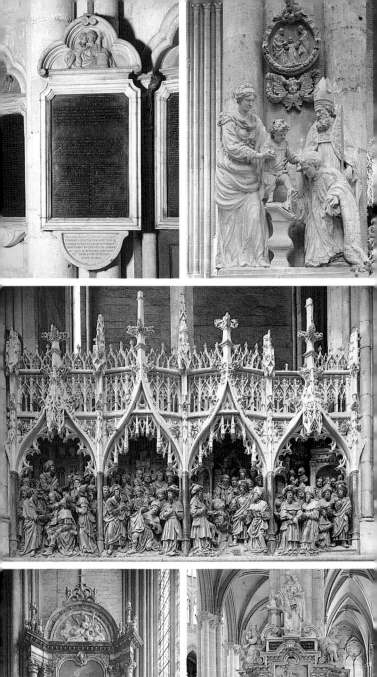

links von einer Figur des hl. Vinzenz von Paul, die im 19. Jh. bei den Brüdern Duthoit in Auftrag gegeben wurde.

Über einige Stufen gelangen wir in das südliche Chorseitenschiff. Die den Chor der Domherren umschließenden Schranken besitzen gleichermaßen zu beiden Seiten der Längsachse eine Reihe von Hochreliefs, auf die Gitter folgen (anstelle der heute zerstörten, den Zyklus fortsetzenden Bildhauerwerke mit Szenen aus dem Leben der picardischen Heiligen Fuscianus, Victoricus, Genitianus und Quintinus). Im Chorhaupt befindet sich, gegenüber der Scheitelkapelle, ein Grabmal. Die zwischen 1490 und 1530 im Auftrag des Dekans des Domkapitels, Adrien de Hénecourt, ausgeführte **Reihe der Hochreliefs** (11) im Süden stellt in acht Szenen das Leben des hl. Firminus — Gründerbischof der Amienser Kirche (Ende 3. Jh.) — und die wundersame Auffindung seiner Reliquien unter dem hl. Bischof von Amiens Salvius (600-615) dar. In den Grabnischen der Sockelzone befinden sich die *gisants* Ferry de Beauvoirs, Bischof von Amiens (1457-1473), und seines Neffen, Adrien de Hénencourt. Unterhalb der Liegefigur des Letztgenannten ist in den Vierpaßrahmungen das Leben des hl. Firminus, von seiner Geburt im spanischen Pamplona bis zu seiner Ankunft in Amiens, dargestellt. Unmittelbar anschließend an diese Reliefs befindet sich das 1705 errichtete **Grabmal des Chevalier Charles de Vitry** (12), ein Werk Nicolas Blassets und François Cressents. Nach der in den Chor führenden Seitenpforte sehen wir die zwischen 1751 und 1758 (13) eingesetzten schmiedeeisernen Gitter. Sie sind ein Werk des unter dem Namen Vivarais bekannten Jean Veyren und können mit den nur wenig später von Jean Lamour für die place Stanislas in Nancy ausgeführten Gittern verglichen werden. Veyren schuf u. a. ebenfalls die Gitter des Klosters Valloires in Argoules und der Abtei von Corbie. Rodin sagte von diesen Chorgittern: "Sie schlängeln sich prachtvoll am Fuße der Säulen entlang".

Im Chor, in dem sich die Domherren mehrmals am Tag zum Stundengebet zusammenfanden, erblickt der Besucher das **Chorgestühl** (14). Es wurde zwischen 1508 und 1519 von wahrscheinlich zehn Tischlern aus Eichenholz geschaffen. Fast 4 000 Figuren veranschaulichen an den Miserikordien, Wangen und Lehnen neben dem Alten Testament — *Schöpfung, Geschichte Abrahams, Jakobs, Josephs, Mosis und Davids* — das Neue Testament mit der *Geschichte der Muttergottes und Christi* aus den Evangelien, Apokryphen und der *Legenda aurea* des Jacobus de Voragine. An den Armlehnen finden sich auf geistreiche und humorvolle Weise die Stadtbewohner jener Zeit, von der Gemüsebäuerin über den Trunkenbold bis zum Pilger, dargestellt. Dieses Chorgestühl ist ein unerreichtes Meisterwerk der Tischlerkunst, bei dem die Nahtstellen zwischen den einzelnen Teilen nicht auszumachen sind.

Im Scheitel des zwischen 1766 und 1768 mit seinem prächtigem Marmorboden ausgestatten **Sanktuariums** (15) befindet sich hinter dem Altar die die Eucharistie preisende Gloria im Barockstil. Das Werk schufen Jean-Baptiste Dupuis und Pierre-Joseph Christophle im Jahre 1768. Der Bischofsthron — die "Kathedra" — links des Altars wird von einem Samtbaldachin (19. Jh.) überragt.

Beim Verlassen des Sanktuariums stoßen wir auf die, heute dem **hl.**

35. Südliche Chorschranke.

36. "Pfingsten".

37. Armlehne: Ein Pilger.

38. Südliches Chorgestühl.

39. Chorgitter, Südseite.

35	
36	37
38	39

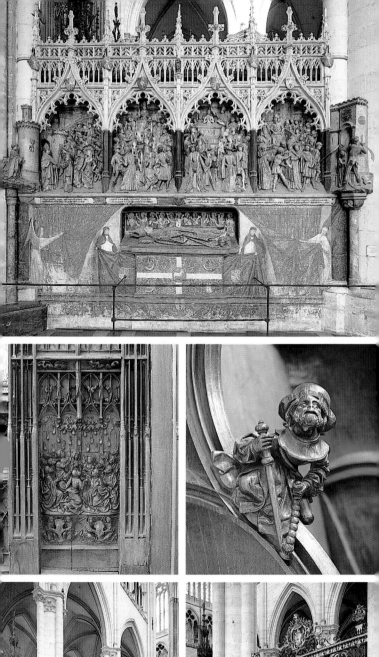
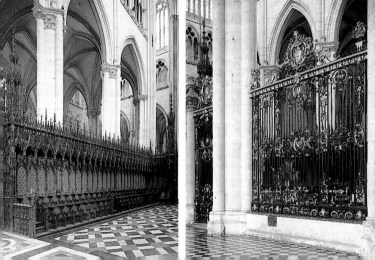

Joseph (16) geweihte, drei Jochen umfassende Kapelle. Beachtung verdient ihr Barockaltar mit gedrehten Säulen, die von vergoldetem Blattwerk geschmückt werden. Er war ursprünglich dem hl. Karl Borromäus geweiht. In der Mittelnische steht eine, von den Brüdern Duthoit 1832 geschaffene Statue des hl. Joseph. Unter der Arkatur der Sokkelzone daneben befindet sich im Zentrum eines kleinen Grabmals eine ehemals emaillierte Kupferplatte mit der Darstellung des Bischofs von Amiens, Jean Avantage (1437-1456), der kniend von seinem Schutzpatron, Johannes dem Evangelisten, der Muttergottes empfohlen wird.

Durch die folgende ehemalige *Eligius-Kapelle* (17) gelangt man sowohl in die Sakristeien als auch zum Kirchenschatz, der 1793, mit Ausnahme einiger kleinerer Reliquienbehälter und des Reliquiars mit dem "Haupt Johannes' d. T." verlorenging. Der heutige Schatz wurde nach und nach im 19. Jh. durch das Kapitel, Leihgaben der Kommunen und Privatstiftungen zusammengetragen. Unter den mehr als 200 Objekten aus acht Jahrhunderten finden besondere Beachtung:

- Der Schatz aus Paraclet, einem Zisterzienserkloster in der Nähe von Amiens. Er besteht aus einem Reliquienkreuz des 13. Jhs., einer Reliquien-Votivkrone und dem in einen Reliquienbehälter umfunktionierten Trinkgefäß des 14. Jhs. Diese drei Objekte sind außergewöhnliche Zeugnisse der Goldschmiedekunst aus der Picardie und der Ile-de-France.

- Die Schenkung des Herzogs von Norfolk im 19. Jh. an Mgr. de Salinis; besonders bedeutend ist der Reliquienschrein des hl. Firminus, eine maasländische Arbeit aus dem Jahre 1236.

- Die von den Ursulinerinnen im 17. Jh. in ihrer Amienser Werkstatt ausgeführten Ornamentstickereien.

Auf der einen Seite der früheren Eligius-Kapelle sehen wir Wandmalereien: Es handelt sich um acht stehende Sibyllen, Reste der zu Beginn des 16. Jh. von Adrien d'Hénecourt gestifteten Ausgestaltung. Auf der anderen Seite hängt ein Gemälde (Leinwand) Jean de Francquevilles (Ende 19. Jh.) mit der Legende der hl. Ulphia und Domitius, zwei Einsiedler des 7. Jhs.

In der folgenden, dem *hl. Franziskus von Assisi* geweihten Kapelle (18) befindet sich ein Retabel des 18. Jhs., dessen Holzschnitzerei in der Mitte den *meditierenden Franziskus von Assisi* darstellt. Das Gemälde *Der sterbende hl. Franziskus segnet die Stadt Assisi* ist ein Werk François-Léon Bénouvilles (1821-1859).

Der vergoldete Bronzealtar in der *Herz-Jesu-Kapelle* (19) wurde nach dem Entwurf Viollet-le-Ducs (19. Jh.) von dem Goldschmied Placide Poussielgue-Rusand geschaffen. Die Namensgebung *Notre-Dame-Drapière* (20) für die der Muttergottes geweihte Scheitelkapelle veranschaulicht die ehemalige Bedeutung der Stadt Amiens, die der Londoner und flämischen Hanse angehörte, als Ort der Textilproduktion. Hier steht ein von den Brüdern Duthoit nach Plänen Viollet-le-Ducs geschaffener Altar. Auf der linken Seite befinden sich die beiden Grabmäler des Bischofs Simon de Gonçans und des Domherren Thomas de Savoie aus dem 14. Jh. Sie sind in der Sockelzone mit kleinen, in Flachrelief ausgebildeten Klagefiguren geschmückt, Vorläufern der etwas später an den berühmten Grabmälern der Herzöge von Burgund in Dijon auftretenden *pleurants*.

Im Chorhaupt befindet sich ein aus drei Gräbern gebildetes *Grabmonument* (21).

	41
40	42
	43

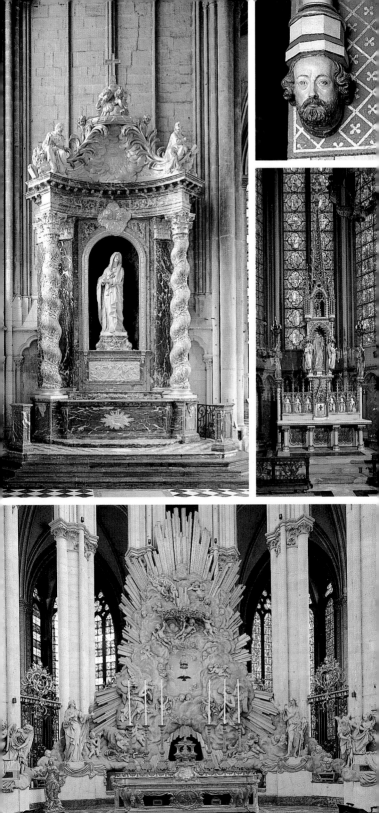

- Der Sockel aus weißem Stein wird dem Grabmal des Bischofs Arnoul de la Pierre (1326-1247) zugeschrieben.

- Die Liegefigur aus weißem Marmor stellt den Bischof von Amiens, Kardinal Jean de la Grange († 1402), dar, einen Anhänger des Papstes in Avignon während des Großen Schismas. Die Basilika Notre-Dame des Doms in der französischen Papststadt besitzt einen weiteren außerordentlichen *gisant* dieses Prälaten.

- Das aufwendige Grabmal aus weißem Marmor des 1628 verstorbenen Domherren Guilain Lucas, einem Wohltäter der Waisen. Dieses renommierte Werk des Bildhauers Nicolas de Blasset verdankt seine Berühmtheit dem sich auf einen Totenschädel aufstützenden Engel mit Sanduhr. Er wurde durch die um ihn gesponnenen Volkslegenden — vor allem während des Ersten Weltkrieges, als man ihm den Namen "Klageengel" verlieh — über die Grenzen hinaus bekannt.

In der Folge der Scheitelkapelle liegt am Chorumgang die **Kapelle der hl. Theudosia** (22), die von der Frömmigkeit der Kaiserin Eugénie zeugt. Ausstattung und Mobiliar dieser Kapelle schufen, dank kaiserlicher Zuwendungen, Viollet-le-Duc und die Brüder Duthoit.

An dem Holzretabel der benachbarten, Johannes d. T. geweihten Kapelle (23) fällt die große, von Jacques-Firmin Vimeux (1775) im Hochrelief gearbeitete Figur des "Wegbereiters Christi" ins Auge. Vor dem Altar erinnert ein moderner Reliquienschrein aus Email an Mgr. Daveluy von der Pariser Ausländermission. Dieser letzte Heilige der Picardie starb 1866 den Märtyrertod in Korea und wurde durch Papst Johannes-Paul II. kanonisiert.

Die Ausstattung der auf die Quintinus-Kapelle folgenden, drei Joche des nördlichen Chorseitenschiffes einnehmenden **Kapelle Notre-Dame de Pitié** (24) entspricht der ihr gegenüberliegenden Kapelle des hl. Joseph. In der Retabelnische jedoch befindet sich eine Statue der Muttergottes als *Mater dolorosa* (18. Jh.) von Jean-Baptiste Dupuis.

Nahe der Grabstätte der Bischöfe befindet sich an einem Pfeiler das aufwendige steinerne Grabmal des Domherren Antoine de Baillon († 1644) von Nicolas Blasset. Nicht weit von der Reliquie des Hauptes Johannes' d. T. ruht in einer Grabnische die Liegefigur aus weißem Stein Gérard de Conchys, Bischof von Amiens (1247-1257).

Die außergewöhnliche Reliquie des Hauptes Johannes' d. T. wird seit kurzem in der Einfassung einer früheren Tür präsentiert. Sie ist jenes "fromme Diebesgut", das der Domherr Walon de Sarton bei der Plünderung Konstantinopels 1204 während des 4. Kreuzzuges erbeutete. Am 17. Dezember 1206 wurde sie durch den Bischof Richard de Gerberoy in Amiens in Empfang genommen. Könige, Fürsten und Pilger verehrten sie in einem Raum des Schatzhauses. Durch die Jahrhunderte hindurch befand sie sich in goldenen und silbernen, mit Edelsteinen besetzten Reliquienschreinen. Jedoch nur die Reliquie und der sie schützende Kristall überstanden die Revolution. Seit dem Ende des 19. Jhs. erlaubt der nach einem Stich des 17. Jhs. angefertigte Schrein die Präsentation der Reliquie, so wie die Pilger sie ehemals verehrten.

Gegenüber an den Chorschranken sehen wir die nördliche Reihe der

44	45
46	
47	48

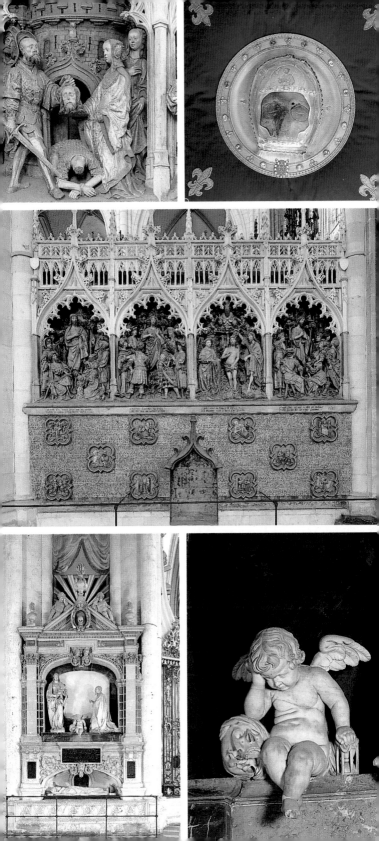

1531 geschaffenen **Hochreliefs** (25). Erzählt wird in acht Szenen und in mehreren Vierpaßrahmungen die *Geschichte Johannes' d. T.* von der Verheißung seiner Geburt bis zum Eintreffen seines Hauptes in Amiens.

Steigt man die Treppenstufen hinunter, so fällt der Blick auf die auch als **Kapelle du Pilier Vert** bezeichnete Sebastianskapelle (26). Hier steht ein überwältigendes Retabel dessen Altarblatt eine *Kreuzigung* aus dem 18. Jh. darstellt. Darüber erhebt sich die Statue des hl. Sebastian zwischen zwei allegorischen Figuren der Gerechtigkeit und des Friedens, flankiert von dem hl. Rochus und Ludwig dem Heiligen. Letzterer trägt die Signatur eines der Brüder Duthoit und das Datum 1832. Bis auf diese Ausnahme ist der Altar ein Werk Nicolas Blassets (1635).

Auf der linken Seite des Altars erinnert die **Kapelle Saint-Jean-du-Vœu** (27) an die letzte Pestepidemie. Sie wurde im 18. Jh. nach den Plänen Gilles Oppenords von meheren Künstlern, darunter Jean-Baptiste Poultier, ausgestaltet und war bis zur Revolution Ort der Verehrung des Hauptes Johannes' d. T.

Bevor man zu der vierten Gruppe der 1523 ausgeführten polychromen Hochreliefs gelangt, bemerkt man aufeinanderfolgend an der Mauer des **Nordquerhauses** (28): 1) Das aufwendige 1748 von Jean-Baptiste Dupuis ausgeführte Grabmal aus weißem Stein des 1733 verstorbenen Bischofs Pierre Sabatier; 2) Das steinerne Grab vom Ende des 13. Jhs. mit der Figur eines nicht identifizierten Priesters im Meßgewand; 3) Einen großen länglichen Stein des 12. Jhs. (Stein zur Totenwäsche [?] aus einem anderen Kirchengebäude); 4) Holztäfelung und Beichtstühle (Herkunft und Form identisch mit jenen des Südquerhauses).

Die **Hochreliefs** (29) mit der Darstellung *Christus verjagt die Händler aus dem Tempel* zeigt uns in vier Szenen die verschiedenen Teile des Tempels in Jerusalem: Atrium, Tabernakel, Heiligtum und Allerheiligstes, in dem die Bundeslade verwahrt wurde.

An einem der Vierungspfeiler (30) befindet sich das **Grabmal** aus Stein und weißem Marmor des 1540 verstorbenen **Charles Hémard de Denonville**, Kardinal und Bischof von Amiens und Mâcon. Dieses Werk im Renaissancestil von Mathieu Laignel (1543) erinnert an das Grabmal François de Lannoys in der Kirche von Folleville (Somme). Am Sockel die vier Kardinaltugenden: Gerechtigkeit, Mäßigkeit, Klugheit und Stärke, über dem Gebälk die theologischen Tugenden Glaube, Hoffnung, Liebe.

Verlassen wir den Nordquerhausarm und begeben wir uns zu den Langhauskapellen, deren Ausgestaltung ebenso wie die bemerkenswert gearbeiteten Gitter im 18. Jh. vollständig erneuert wurden.

In der Mitte des Retabels der **Firminuskapelle** (31) befindet sich eine 1781 von Jacques-Firmin Vimeux geschaffene Gipsstatue des Heiligen.

Die folgende **Kapelle** ist der **Maria als Friedensbringerin** (32) geweiht. Ihre Statue — Notre-Dame de la Paix — aus weißem Marmor wurde 1654 durch Nicolas Blasset ausgeführt.

Am Zwischenpfeiler befindet sich eines der außerordentlichen Werke von Nicolas Blasset (1644): Das marmorne **Grabmal** des früheren Magistratsbeamten **Jean de Sachy** und seiner Gemahlin Marie de Revelois (33). Das in seinen Formen sehr klassische Grabmal besitzt eine Statue der Muttergottes (Vierge du

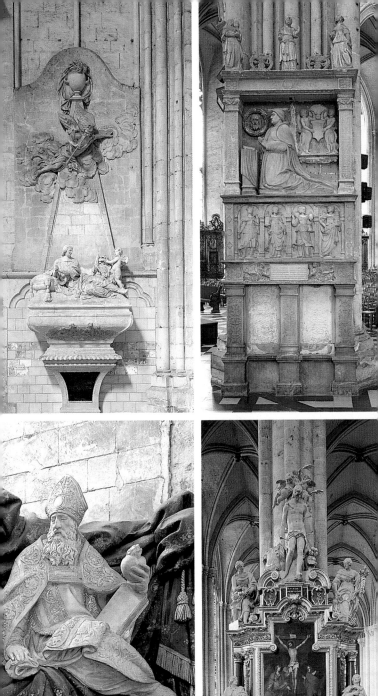

Puy), vor der die beiden Verstorbenen kniend dargestellt sind. Im unteren Bereich wird es durch eine Allegorie des Todes vervollständigt, der, "wie in einer Hängematte liegend", mit seinen Attributen, Sense und Sanduhr, ausgestattet ist.

Die *Honoratuskapelle* (34) schmückt eine Gipsfigur des Heiligen von Jacques-Firmin Vimeux (1780).

Das Retabel in der *Michaelskapelle* (35) besitzt im Zentrum einen auch als "Saint-Sauve" bezeichneten großen Kruzifixus, der aus der nahegelegenen, heute zerstörten Kirche Saint-Firmin-le-Confesseur stammt. Der Gekreuzigte soll sich, so will es die Überlieferung, im 13. Jh. vor den Reliquien des hl. Honoratus, Bischof von Amiens (554-600), verneigt haben. Auch heute noch genießt diese Christusfigur große Verehrung bei den Gläubigen. Das Gemälde an der rechten Wand von Henri Delaborde (1849) zeigt die Episode *Der auferstandene Christus erscheint Maria Magdalena*.

Nicolas Blasset schuf für die folgende der Maria geweihte Kapelle 1632 die Figur der Muttergottes als Helferin (*Notre-Dame du Bon Secours*) (36). An der Ostwand veranschaulicht ein Gemälde von Jacques Lecurieux (1846) die *Taufe der Attilia*, Tochter des Faustinius, durch den hl. Firminus.

Die letzte, aus dem 14. Jh. stammende Kapelle ist dem Erlöser geweiht.

Begeben wir uns unter der Orgelempore hindurch in das südliche Seitenschiff. Bevor man zur ersten, dem hl. Christophorus geweihten Kapelle gelangt, sieht man zwei *Grabmäler.* Das berühmteste befindet sich an dem die Orgelempore tragenden Pfeiler (37). Es handelt sich um das aufwendig gestaltete Grabmal des Domherrn Pierre Burry († 1504). Die Gruppe besteht aus dem vor einem *Ecce Homo* betenden Kanoniker und seinem Schutzpatron.

In der *Verkündigungskapelle* (38) befindet sich ein sehr schönes Retabel, dessen Figuren aus weißem Marmor sich von dem graugemaserten Marmorhintergrund abheben. Dieses Werk von Nicolas Blasset (1655) zeichnet sich durch den bewegten Faltenwurf aus, der bereits das 18. Jh. ankündigt.

Die benachbarte, von den Färberwaidhändlern zu Ehren des *hl. Nikolaus* (39) errichtete *Kapelle* besitzt ein Retabel, dessen Wirkung durch die Figurengruppe der *Himmelfahrt Mariä* — ein Werk in weißem Marmor von Nicolas Blasset (1637) — noch gesteigert wird.

In der vorletzten, dem *hl. Stephanus* geweihten *Kapelle* (40) rahmen zwei Holzskulpturen eines unbekannten Meisters — der hl. Stephanus und der hl. Augustinus — das 1628 von dem berühmten Pariser Maler Laurent de la Hyre ausgeführte Gemälde *Maria und die Liebe Gottes*. Auf der linken Seite hängt über der Holzvertäfelung das Bild *Kommunion des hl. Bonaventura* von Claude François, ein unter dem Namen Bruder Luc bekannter Franziskanermönch und berühmter Amienser Maler im 17. Jh.

Zuletzt betreten wir die der *hl. Margareta* geweihte *Kapelle* (41). Hier befinden sich eine Jacques-Firmin Vimeux zugeschriebene Gipsstatue der Heiligen (um 1780) sowie eine Muttergottes mit Kind aus weißem Marmor des 17. Jhs.

Verlassen wir die Kathedrale durch den Ausgang am Südquerarm, so bietet sich uns ein schöner Blick auf Südfassade und Chorhaupt.

53. *"Maria und die Liebe Gottes" von La Hyre, 1628.*

54. *"Kommunion des hl. Bonaventura" von François, 17. Jh.*

53
54